美術系列 1

可愛插畫集

鉛 筆/編著

　　賀年卡、聖誕卡、各種卡片中或社
報、海報中加上一些插圖，看起來更加
舒服。

　　這時，「可愛插畫」就可發揮功能
了。

　　在各種場合請廣泛的利用。利用影
印、放大、縮小或將圖墊在底下描繪，
也很方便。

　　或者，將各圖畫組合，再加上一些
字句，做更多的變化。

大展出版社有限公司

Contents

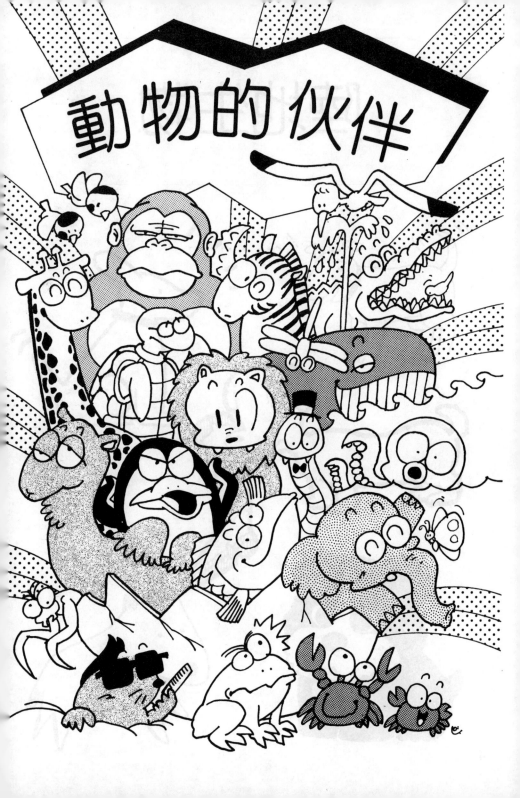

陸地生物

5

Wonderful!!

10

躡手躡腳……

15

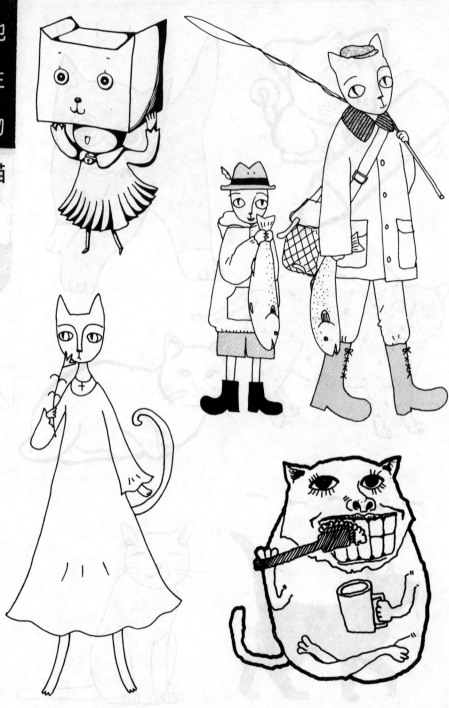

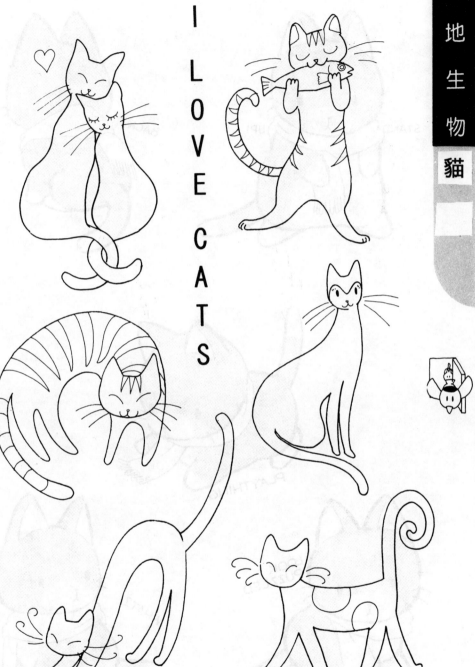

I LOVE CATS

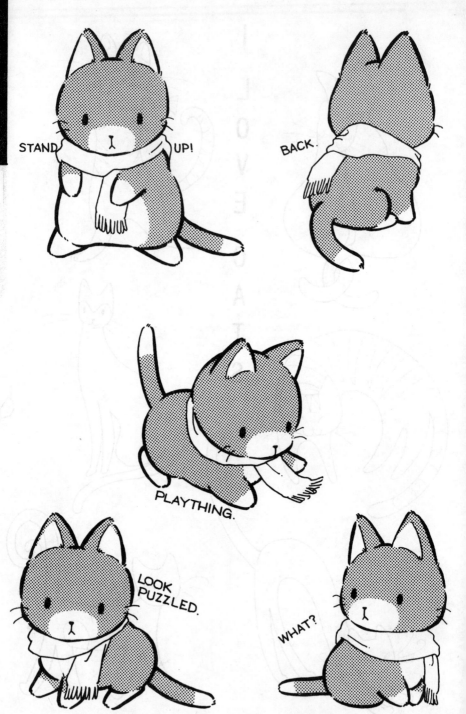

STAND UP!

BACK.

PLAYTHING.

LOOK PUZZLED.

WHAT?

18

ALL RIGHT!

19

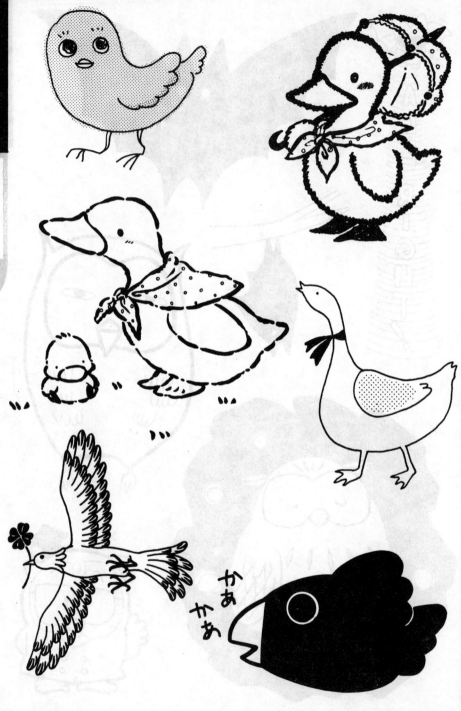

かあ
かあ

21

23

give heart to....

25

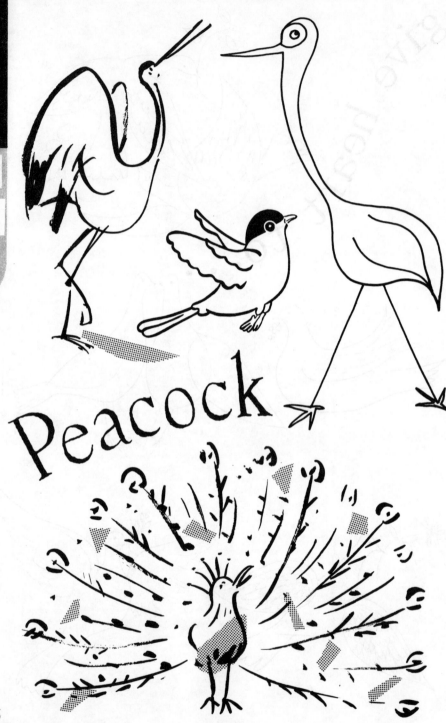

Peacock

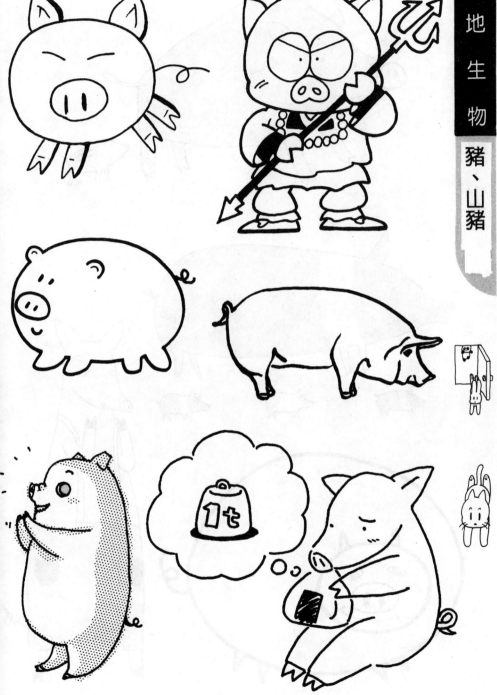

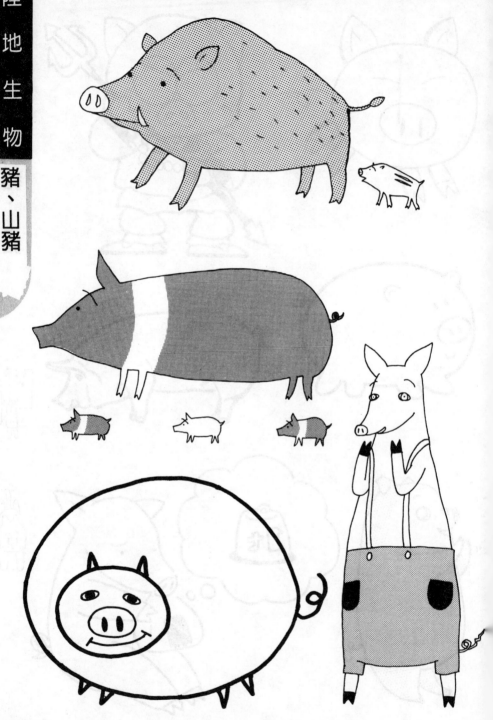

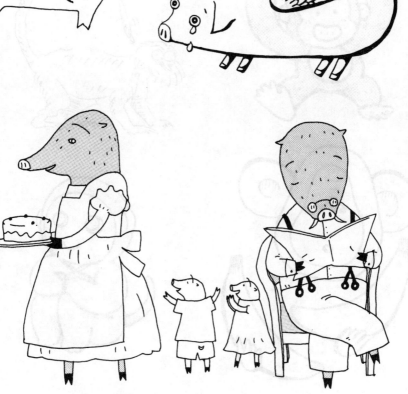

35

熊
、
熊
貓
的
同
類

38

BEAR

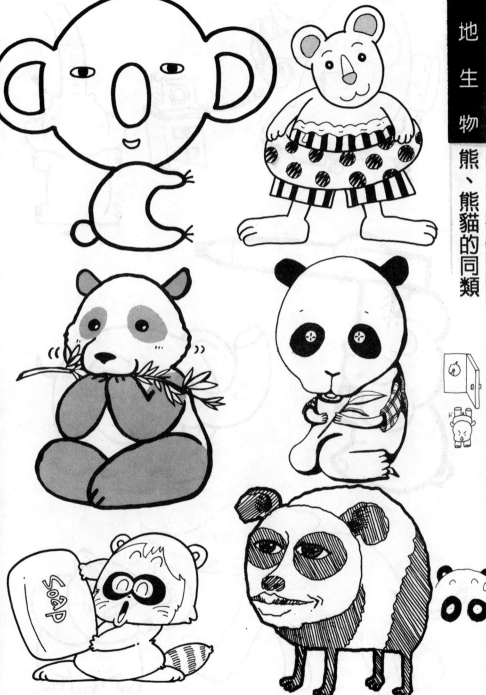

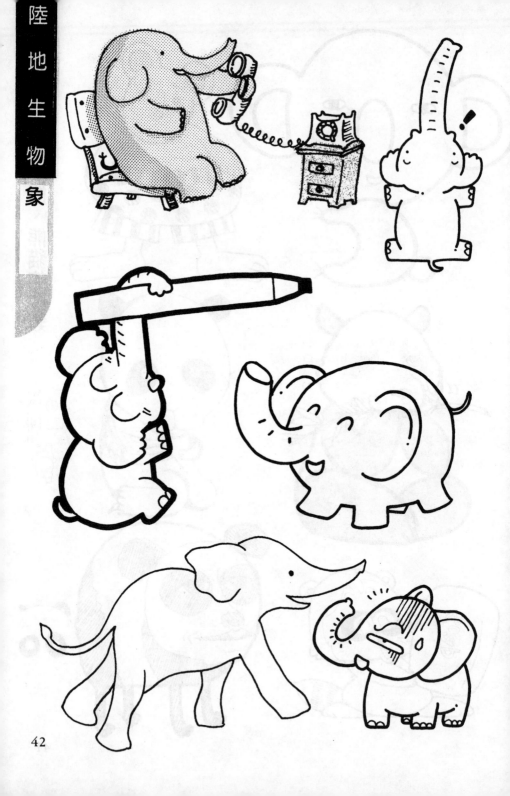

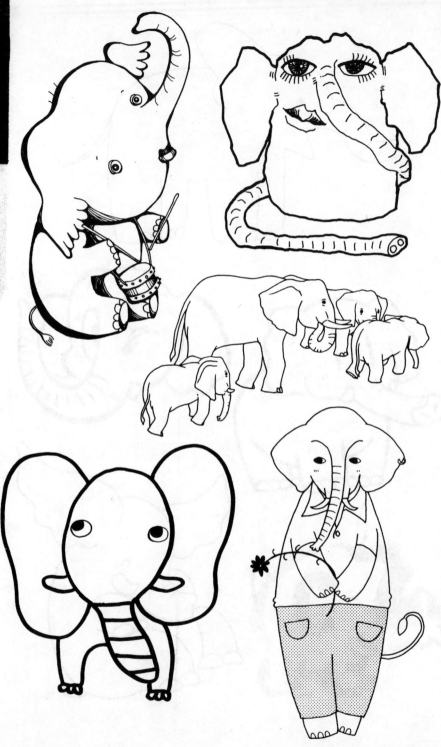

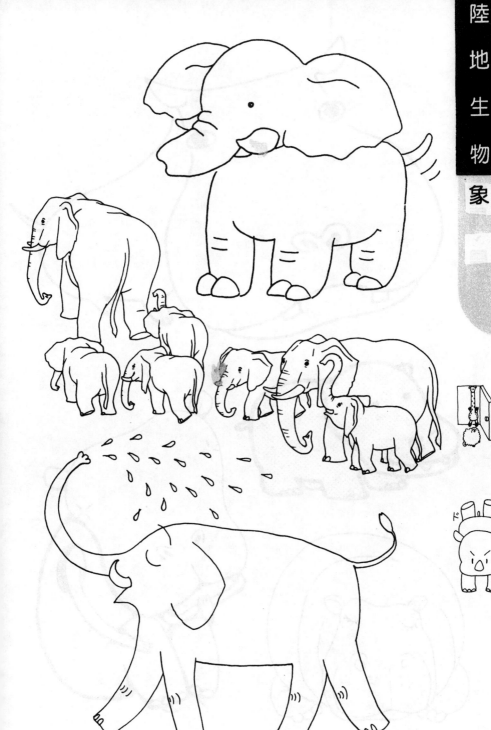

46

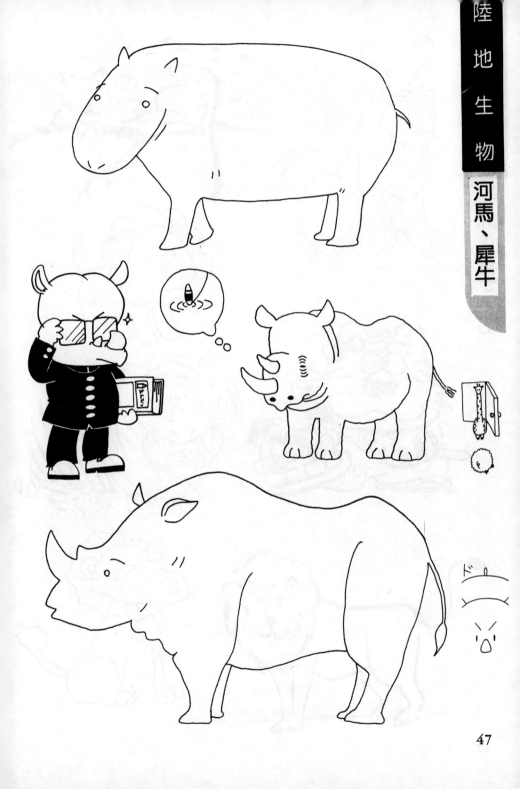

1-6

1-3

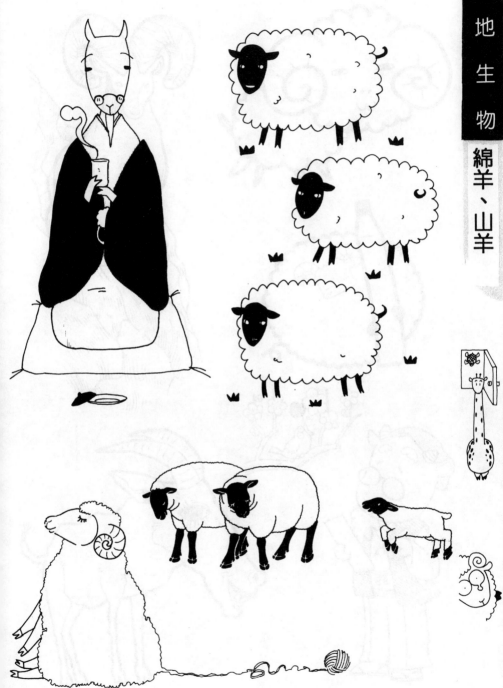

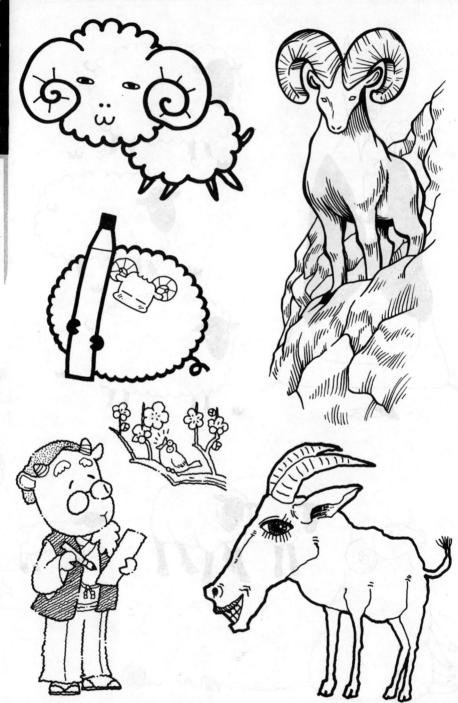

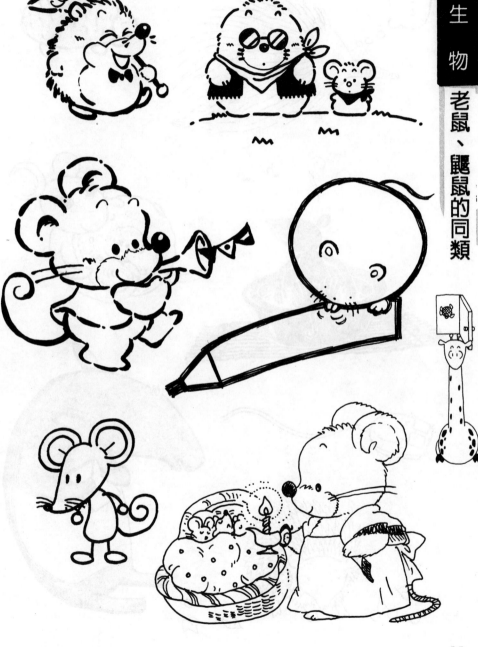

老鼠、鼴鼠的同類

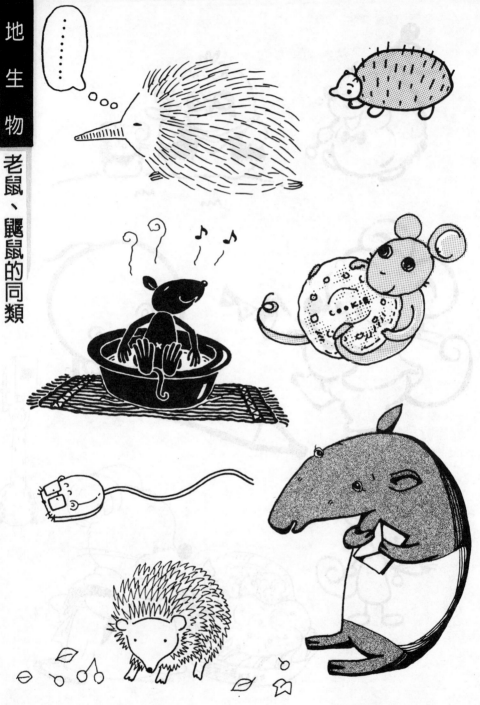

松鼠、鼯鼠

水中生物

PENGUIN

69

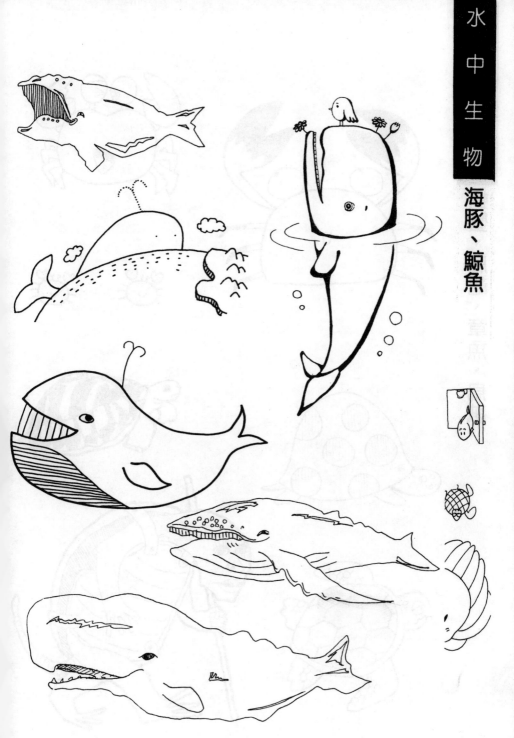

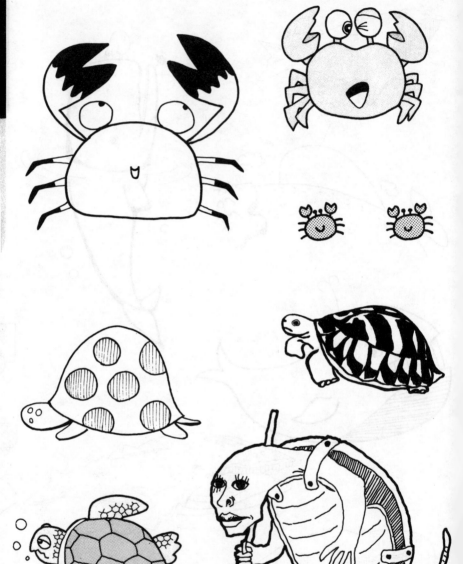

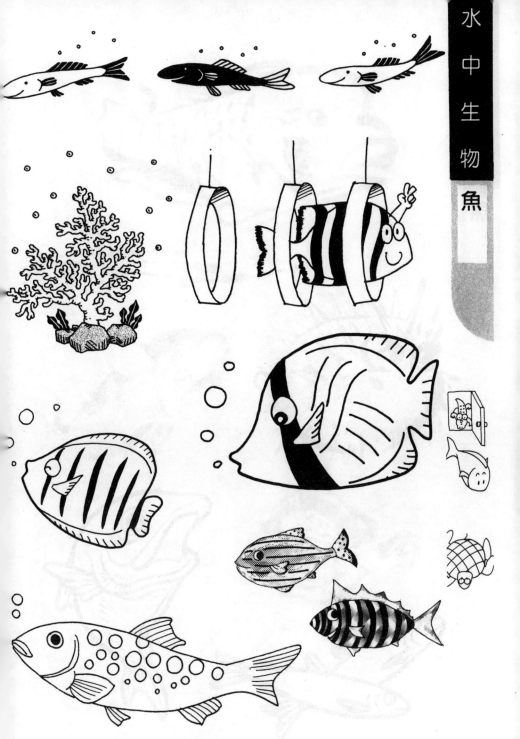

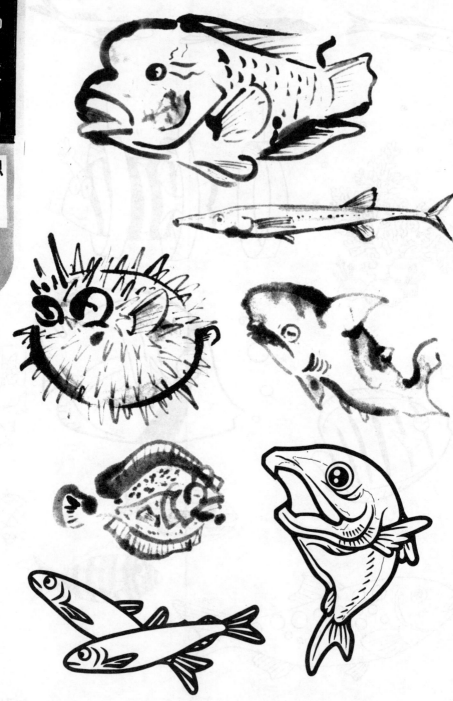

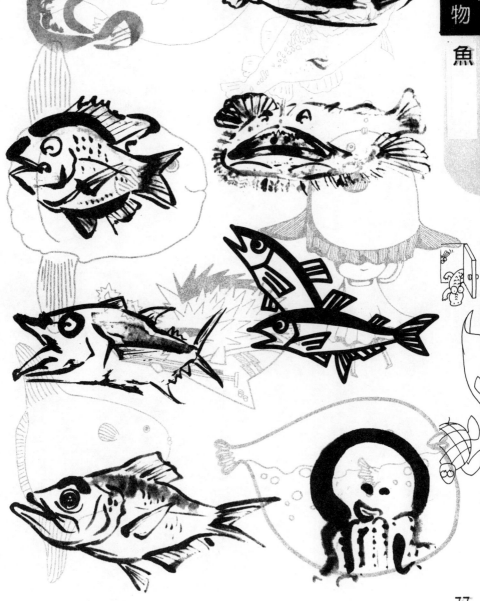

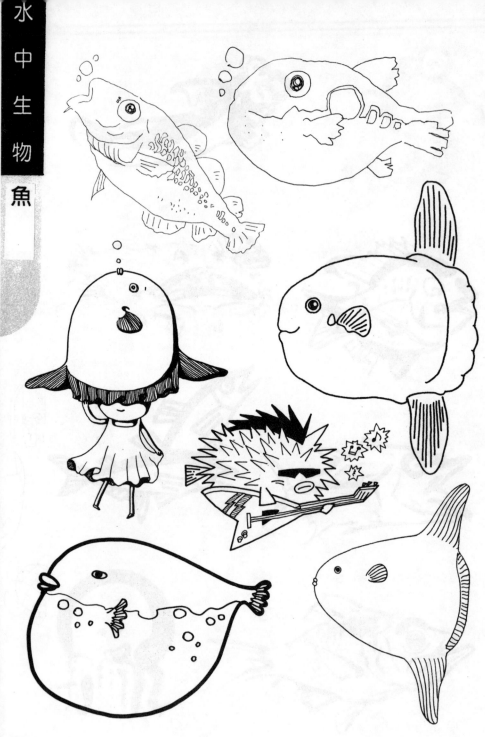

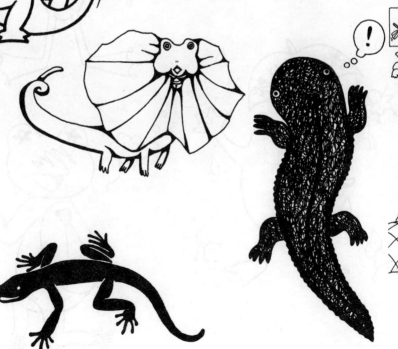

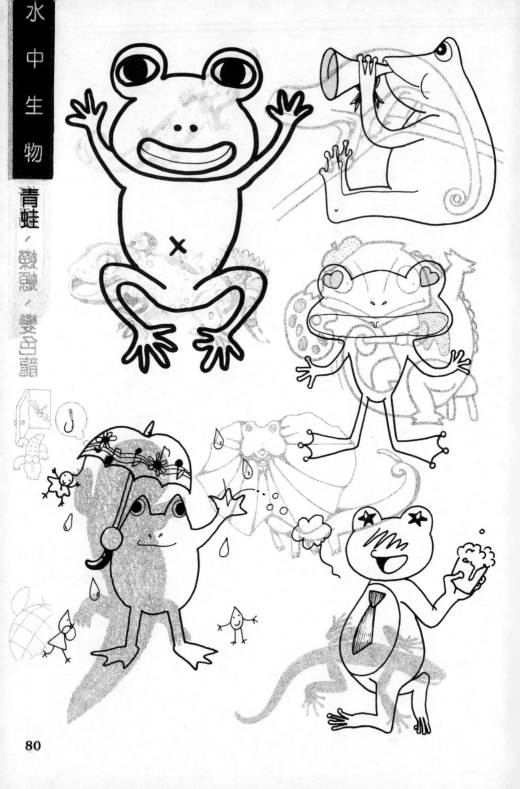

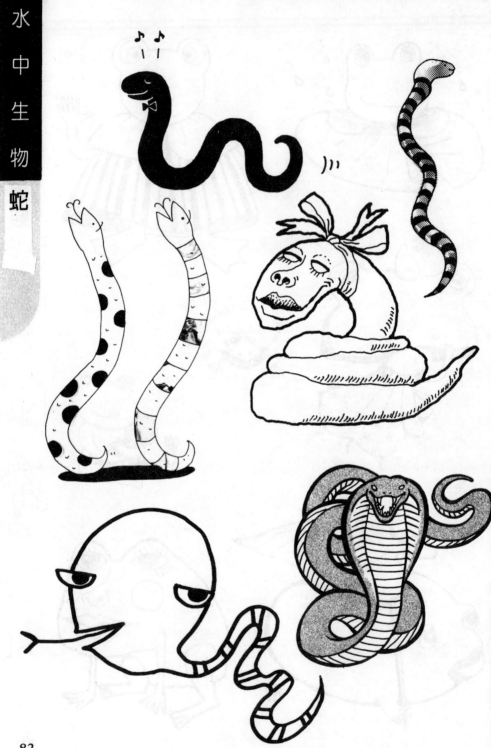

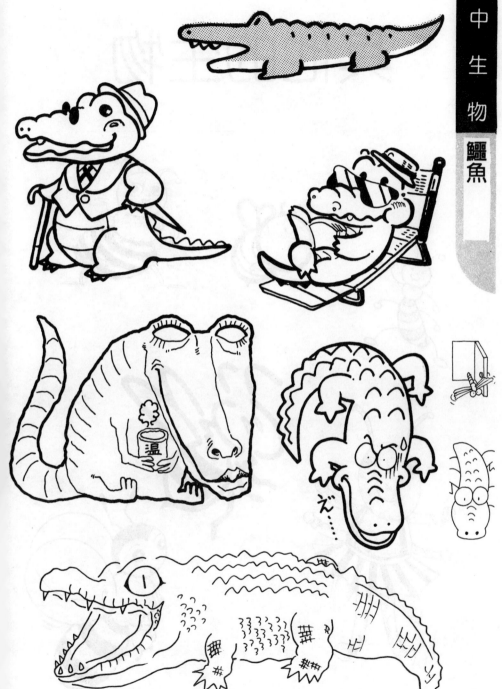

其他的生物

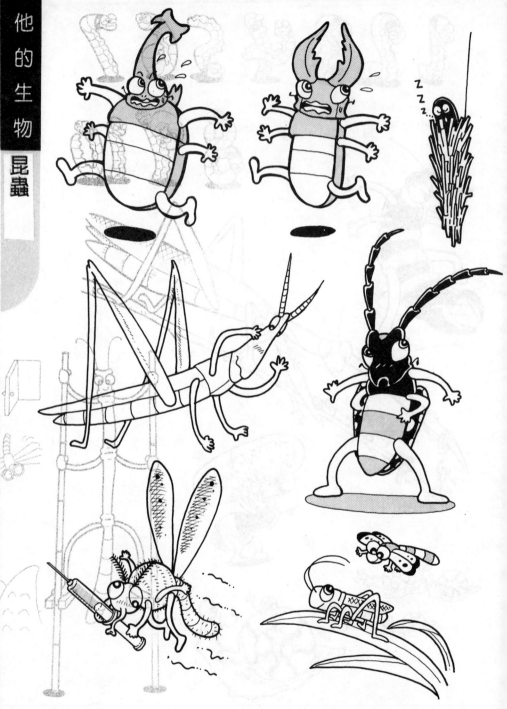

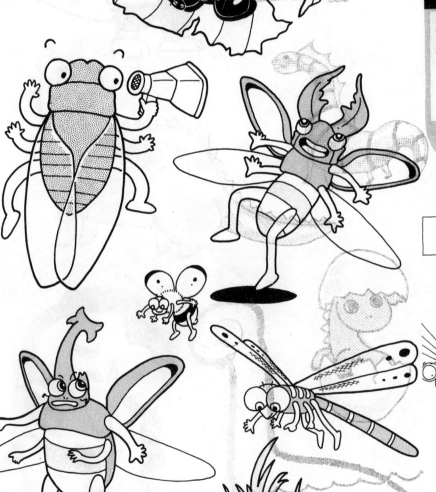

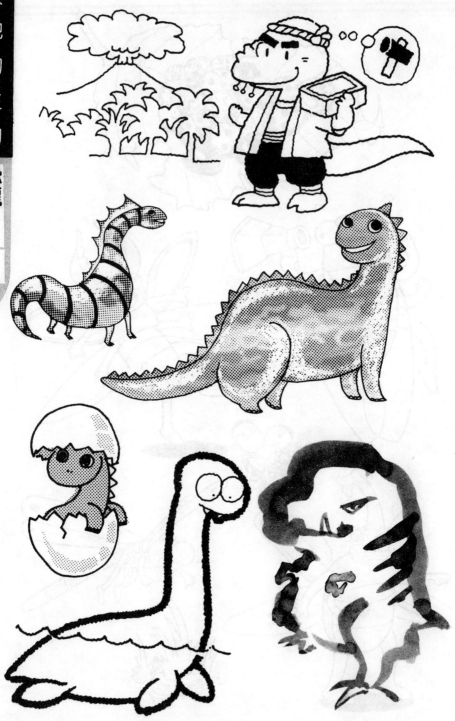

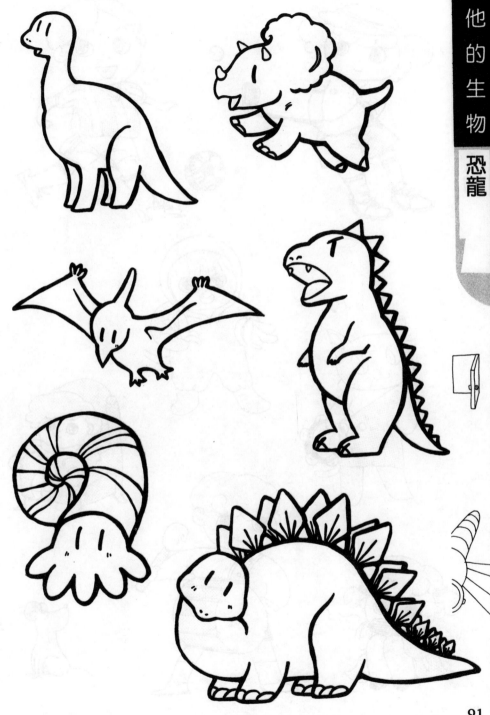

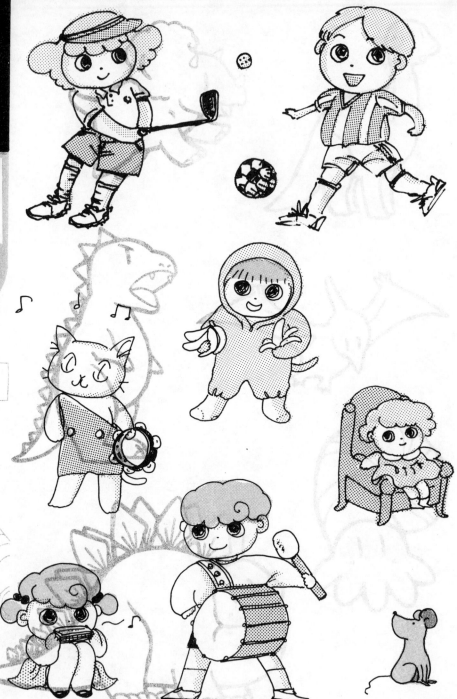

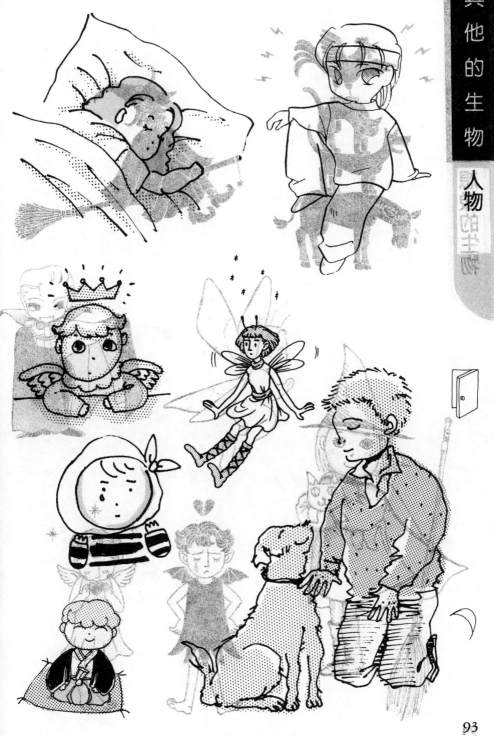

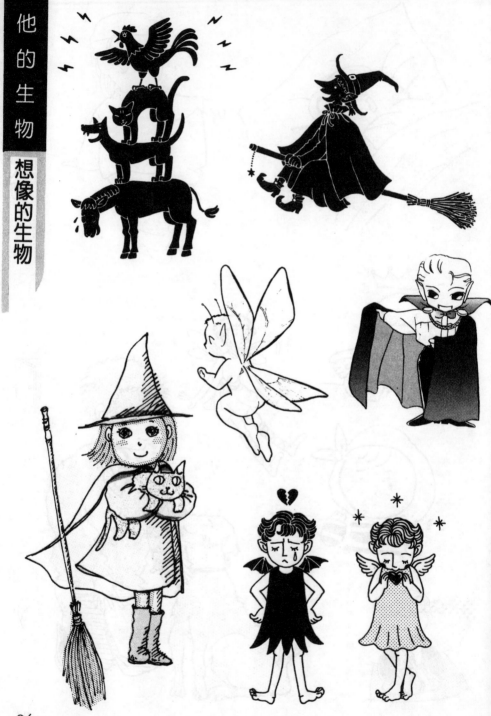

戶外所見的

各種交通工具

BOO°°°

99

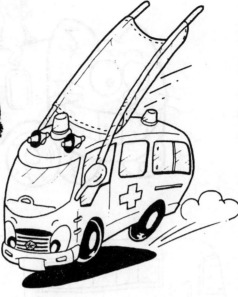

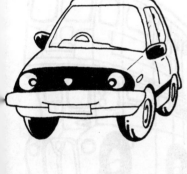

工作車

Poo...

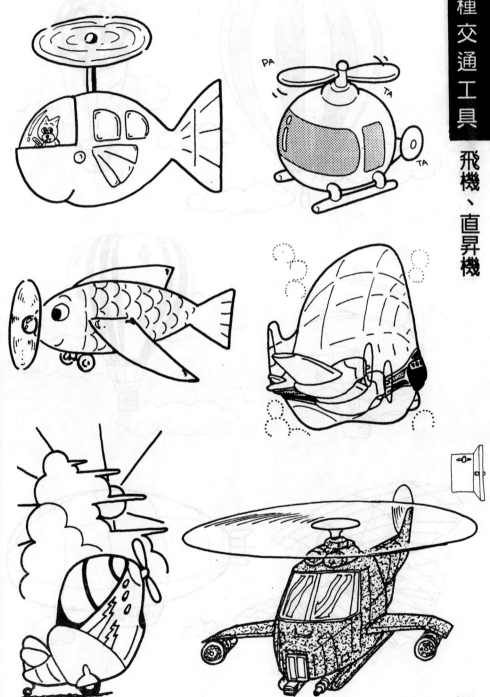

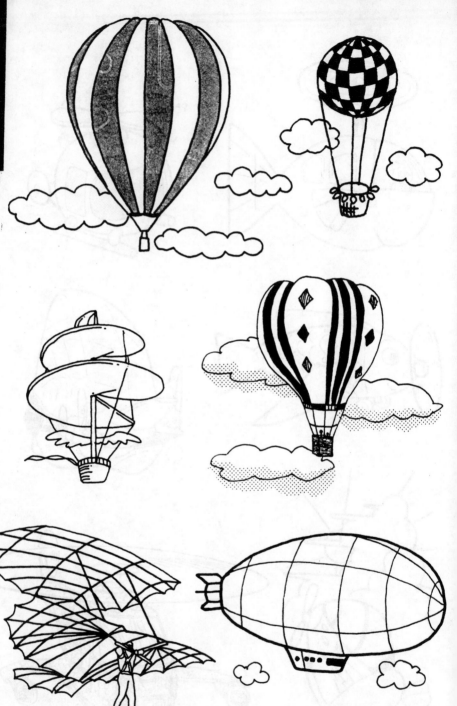

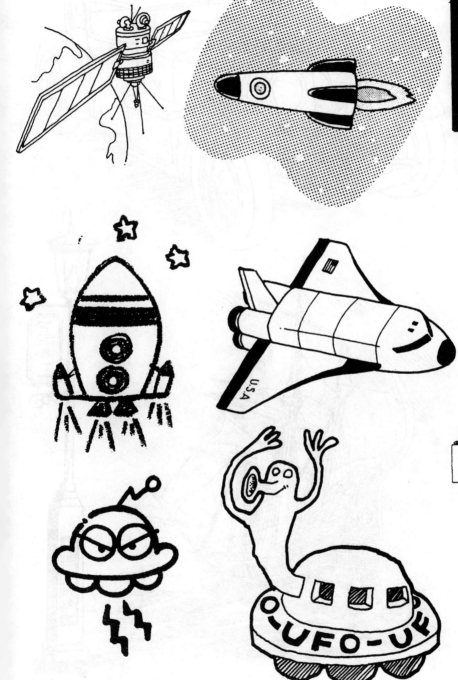

U.S.A

UFO-UF

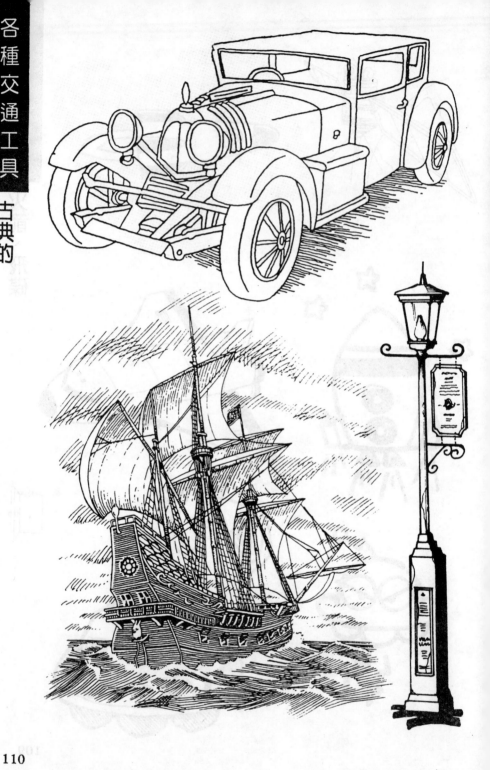

各種建築物

水果店

食堂　Beer

BARBER

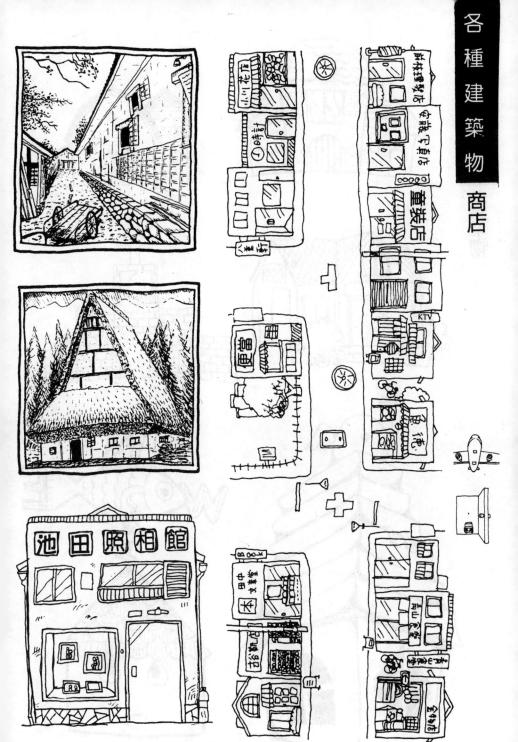

建築物

115

建築物

117

各種建築物

建築物

禁止迴轉

DOKOKANO CITY

ATTCHINO MORI

MUKOUNO IKE

禁止

BUS

123

走向戶外

草木、花

草木、花

131

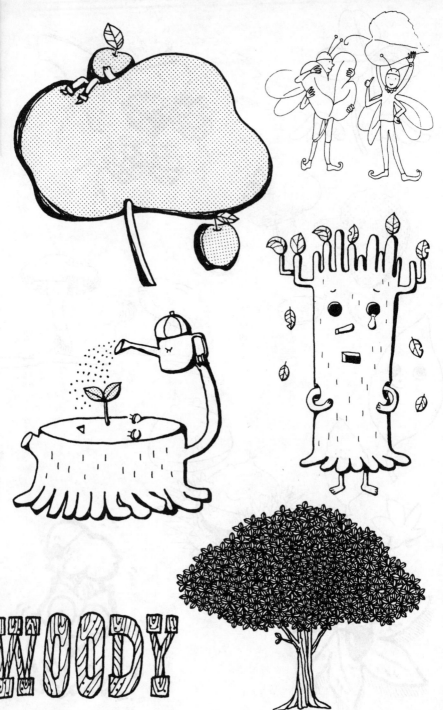

WOODY

132

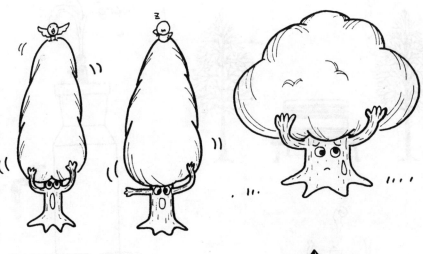

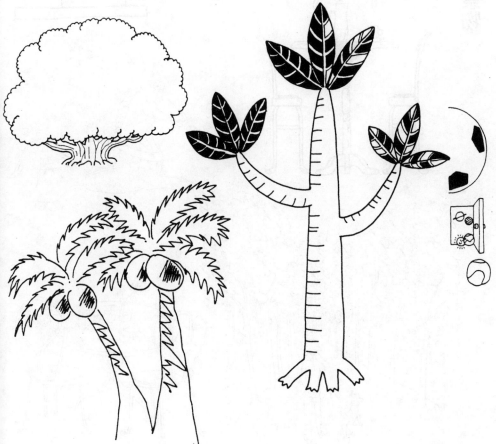

公園內的景物

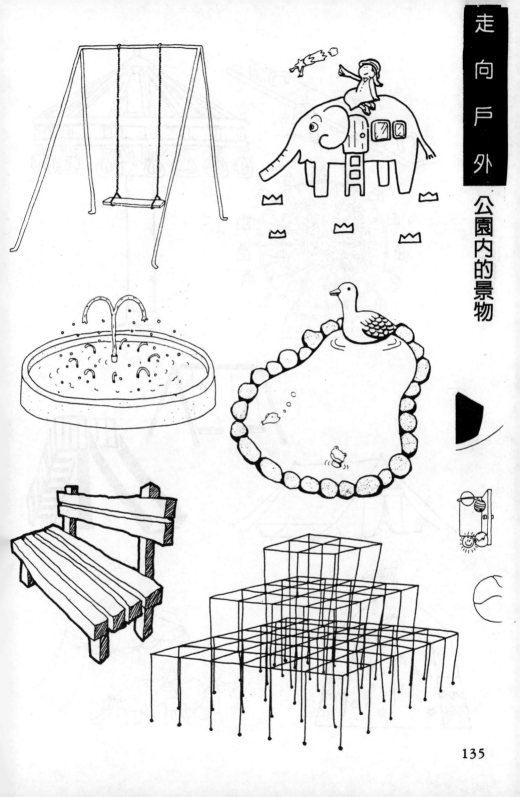

135

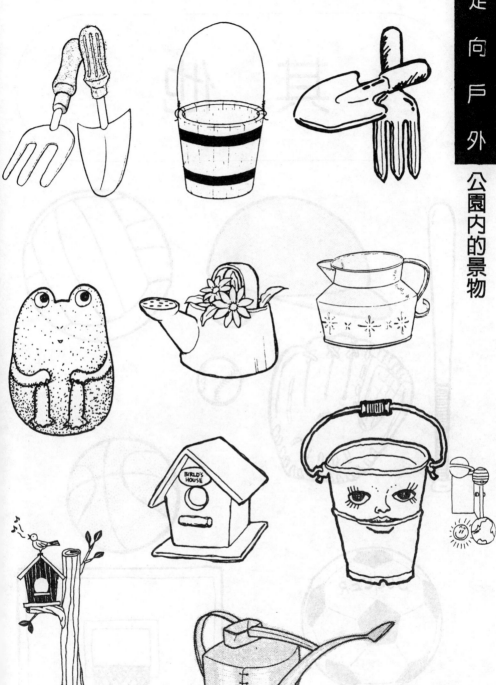

其他

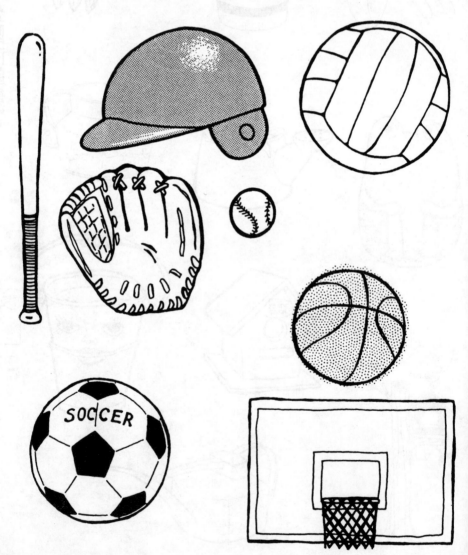

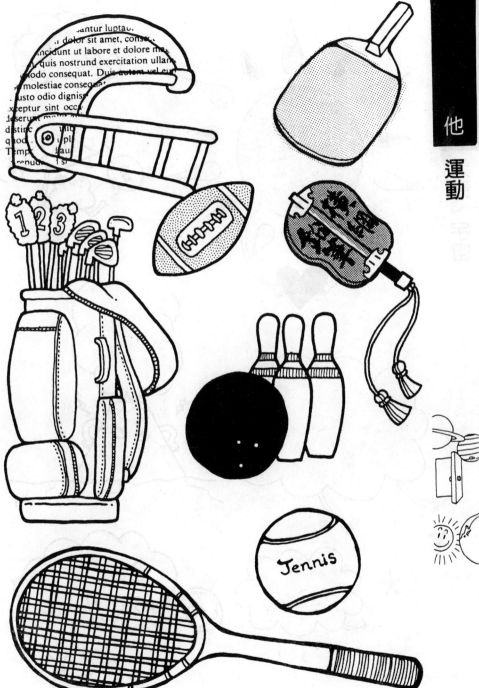

141

143

身邊的東西

兒童房

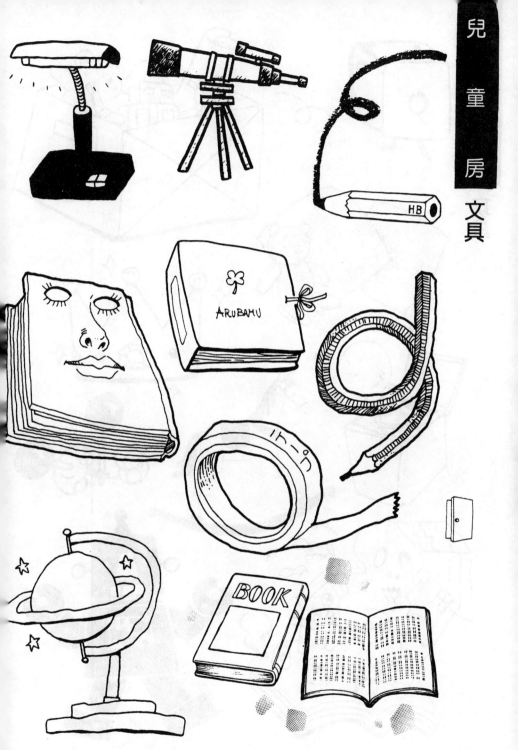

ARUBAMU

HB

BOOK

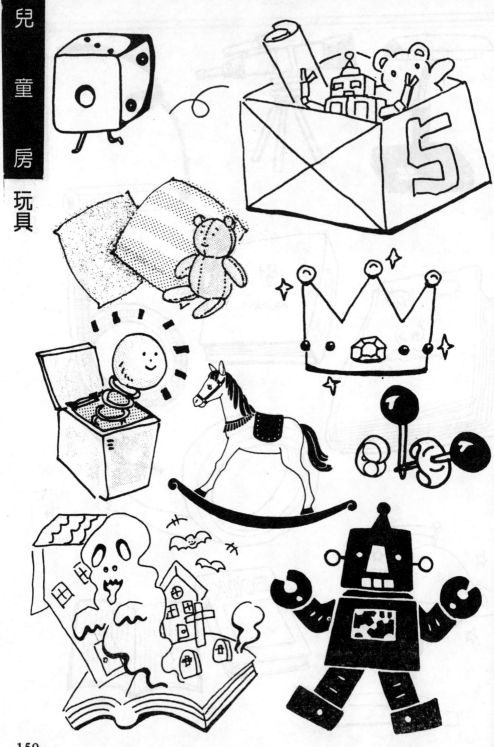

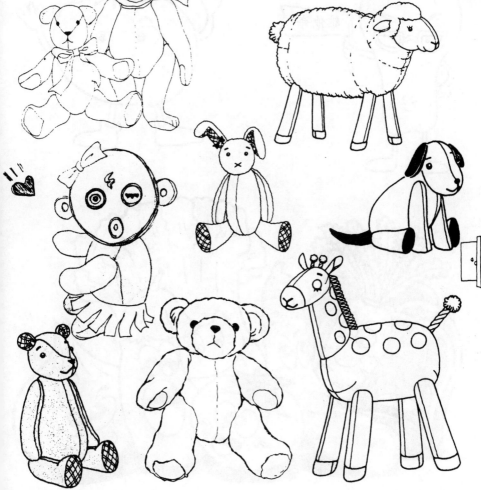

151

餐桌屋

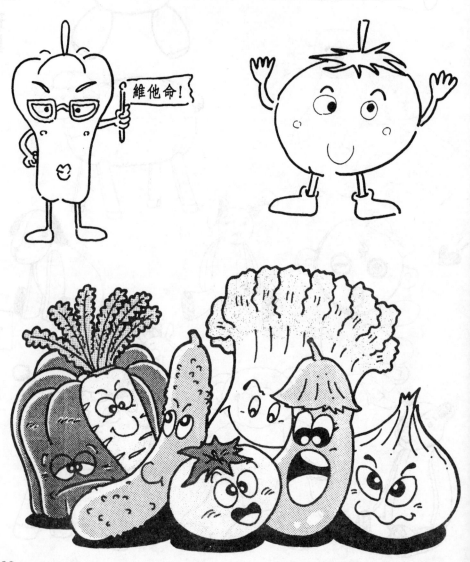

維他命！

BEANS

Laurel

Parsley

Garlic

餐
桌
屋
廚房

lepas

STRAWBERRY JAM

Salt　Suger　Flower

SALAD dressing
SPI
PAPRIKA

SALT　PEPPER

餐
桌
屋

廚房

MILK

strawberries

Beer for Summer

舒適的房間

牙膏

Shampoo

Rins

臥房

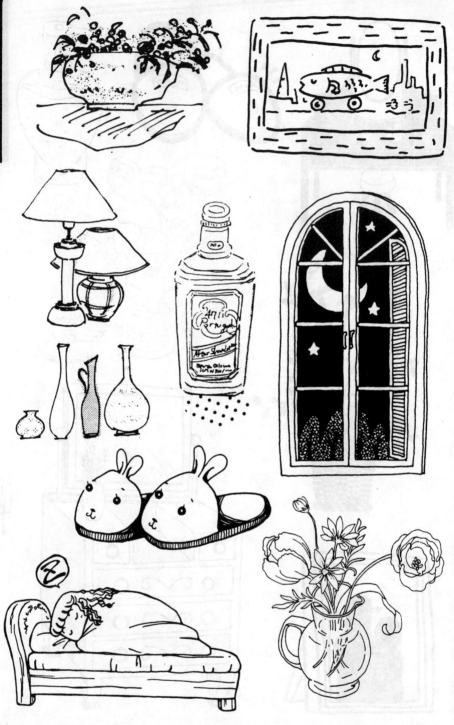

How comfortable

Mode de vie

. leafe one.

其他的房間

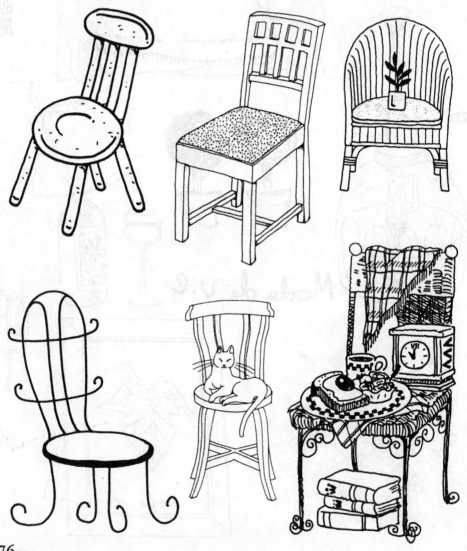

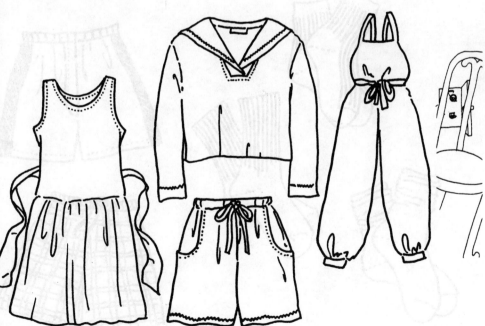

179

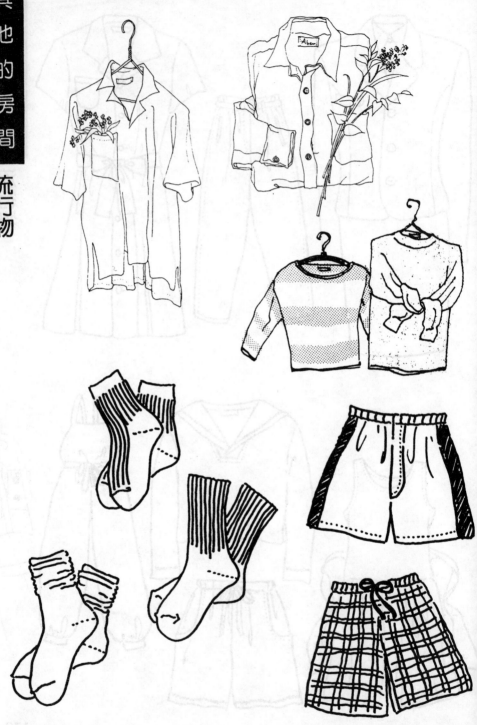

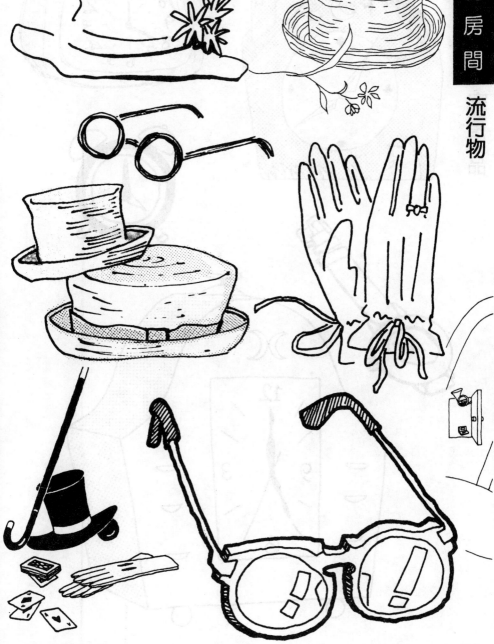

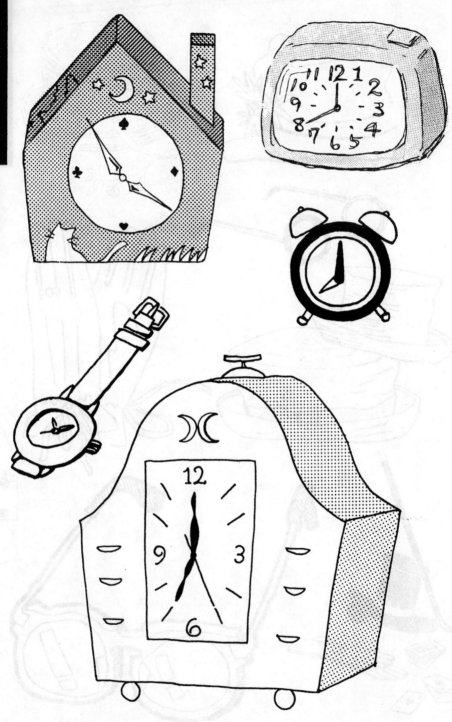

TEL TEL

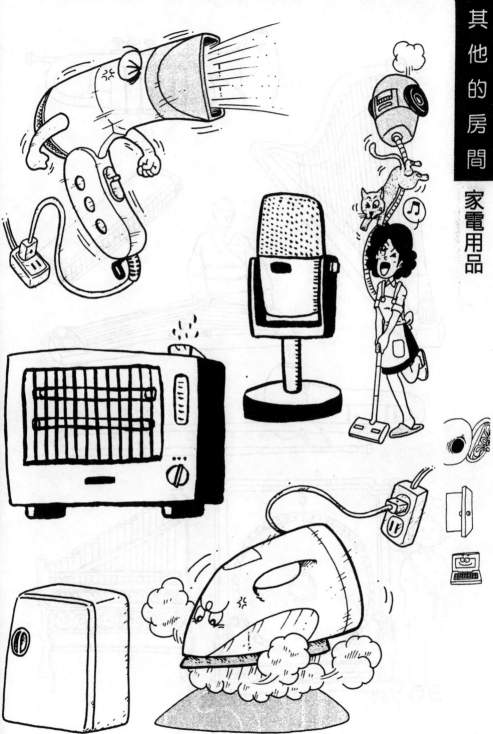

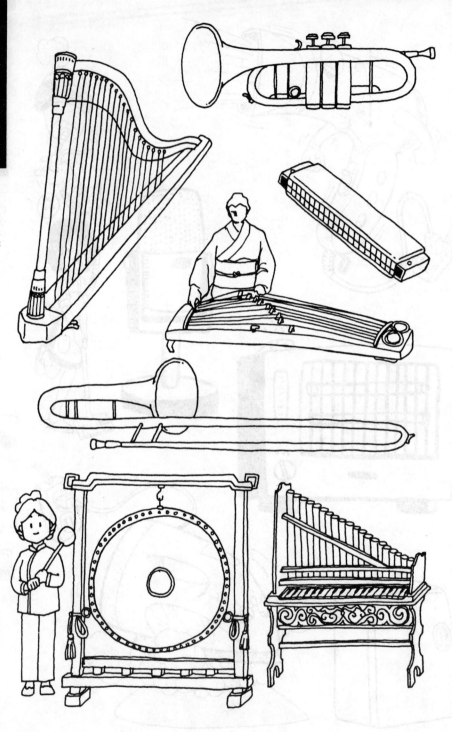

189

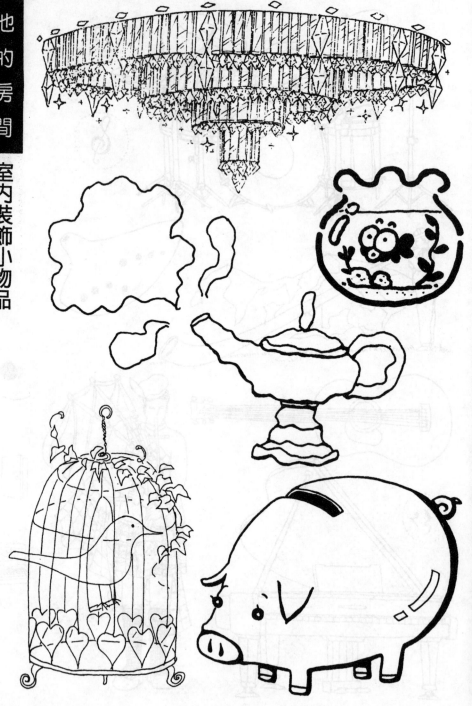

室内裝飾小物品

192

給最喜歡的人

春 天

197

春

天

兒童節

金

Mother

Father

夏 天

夏

天

暑假問候

Summer
Memories

l'été

暑假問候

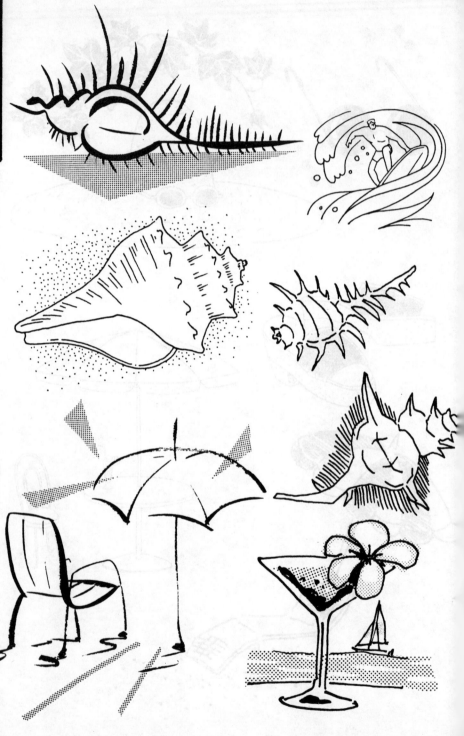

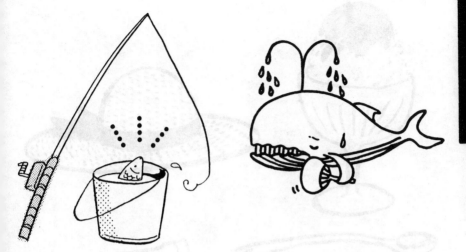

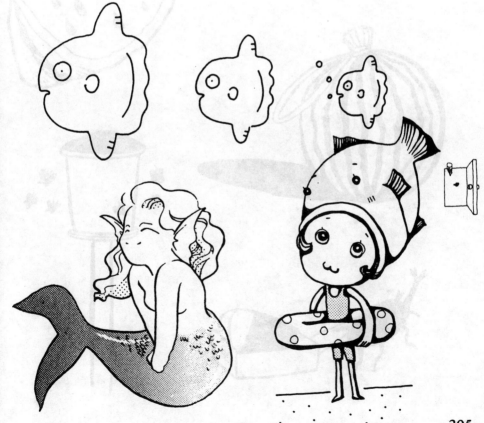

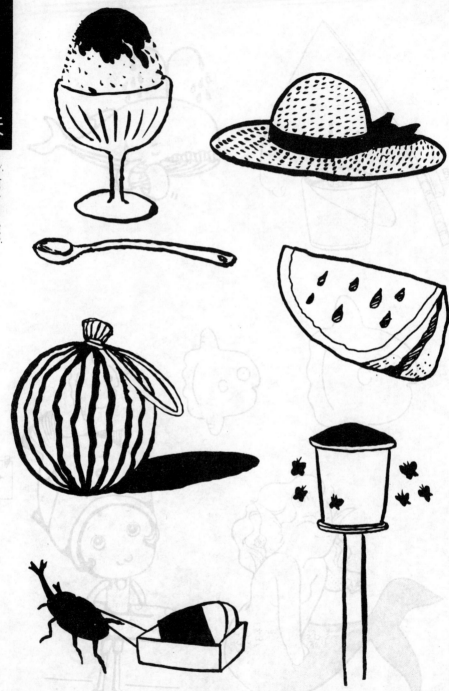

206

夏

天

暑假問候

夏

天

暑假問候

ON YOUR HOT SUMMER!!

210

Cool Summer

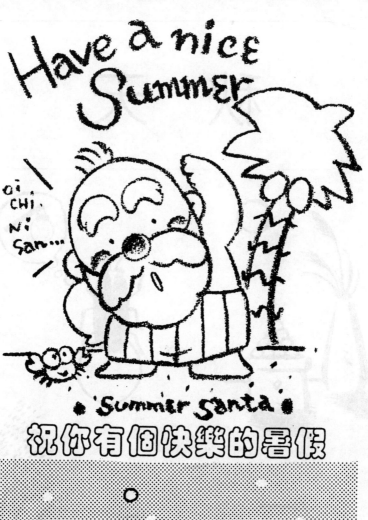

祝你有個快樂的暑假

秋　天

POTE IMO

Trick
or
Treat?

1等

優勝

Merry Xmas

MERRY CHRISTMAS

MERRY CHRISTMAS!

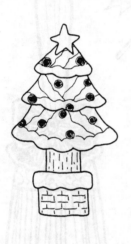

Merry X'mas

Merry Christmas

Merry Christmas

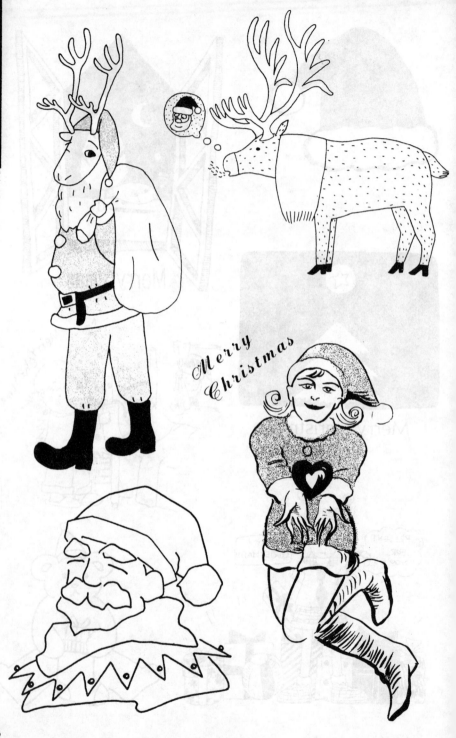

Merry Christmas

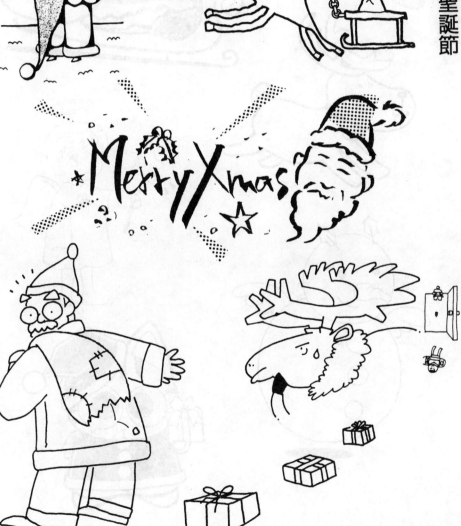

聖誕老公公

忘了給禮物……

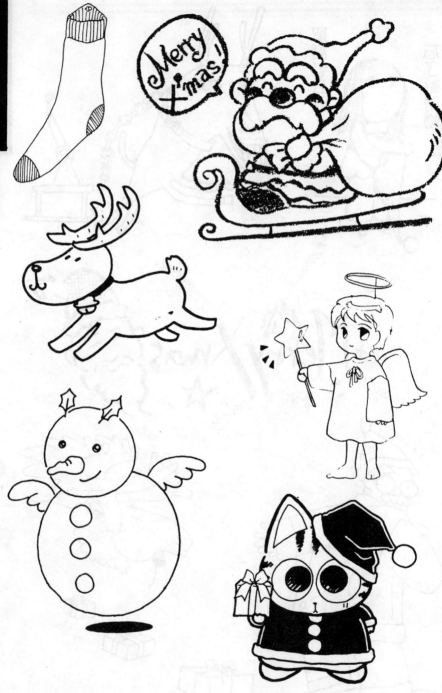

A HAPPY NEW YEAR

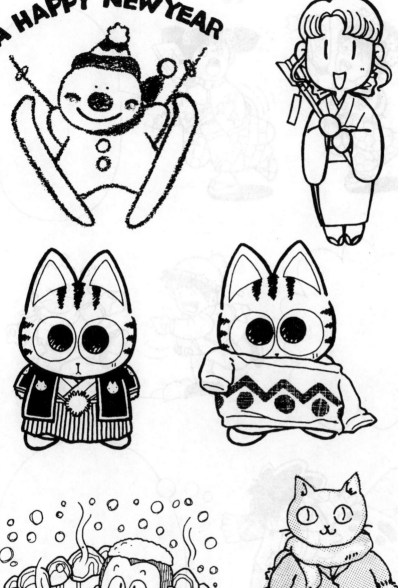

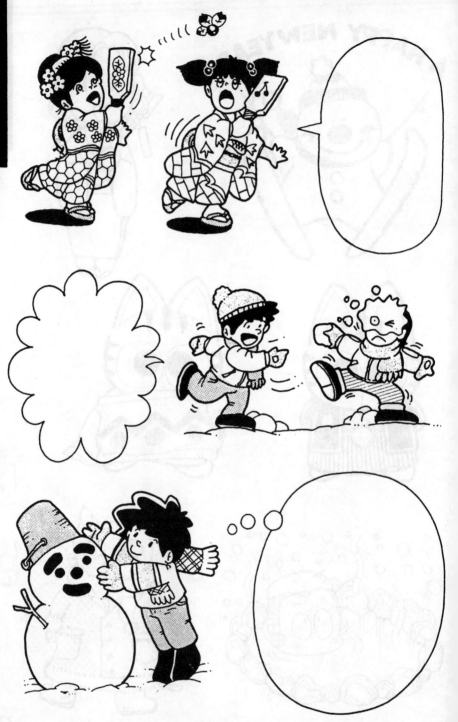

A Happy New Year

新年
快樂

迎春

A Happy New Year!

子

丑

寅

卯

辰

巳

午

未

申

酉

戌

亥

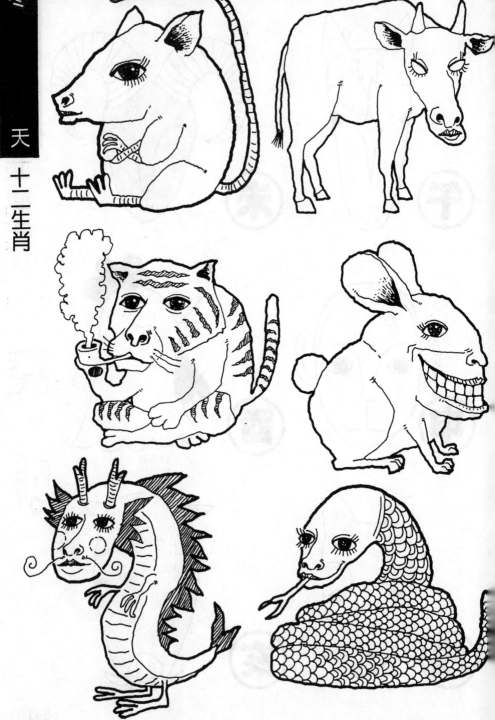

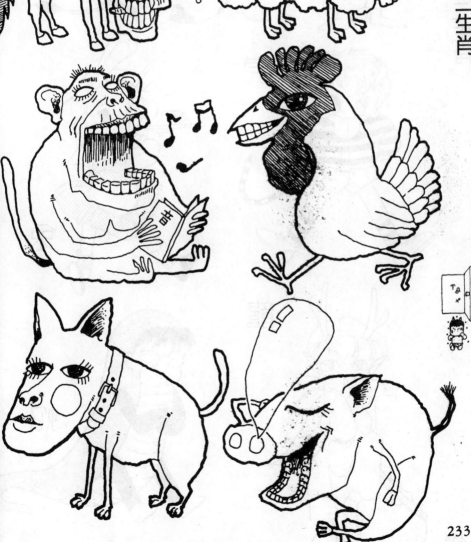

233

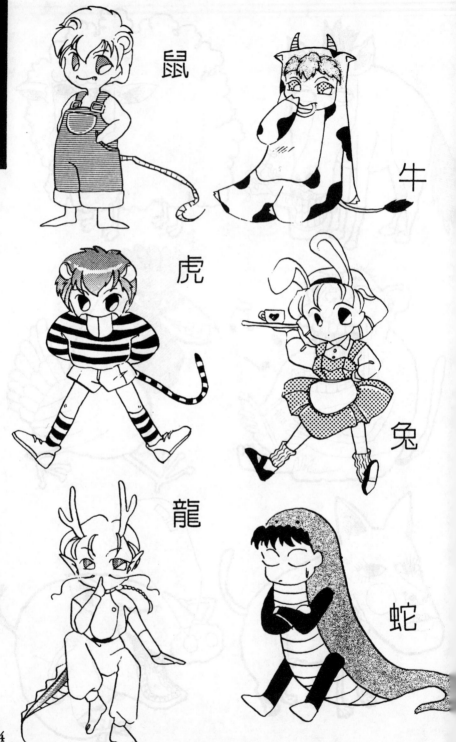

鼠

牛

虎

兔

龍

蛇

馬

羊

猴

雞

狗

豬

235

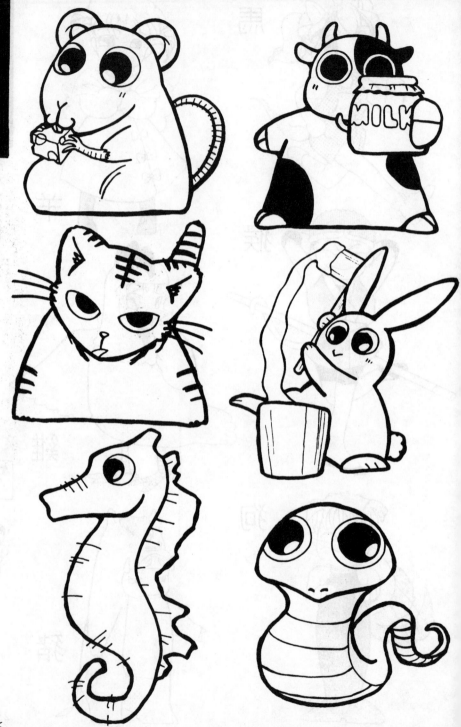

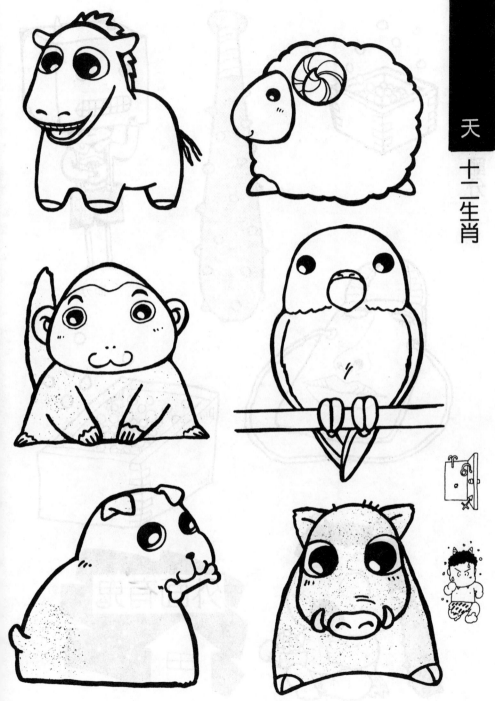

237

節分

鬼在外

福在內

239

St. Valentine's day

true love

for You

FoR You

white day

White Day.....

我的心情

生日快樂

生日快樂

生日快樂

242

HAPPY BIRTHDAY !

Happy Birthday

生日快樂

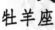

牡羊座

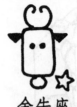

金牛座

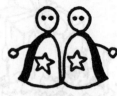

雙子座

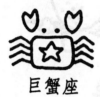

巨蟹座

獅子座

處女座

HOROSCOPE

天秤座

天蠍座

射手座

摩羯座

水瓶座

雙魚座

244

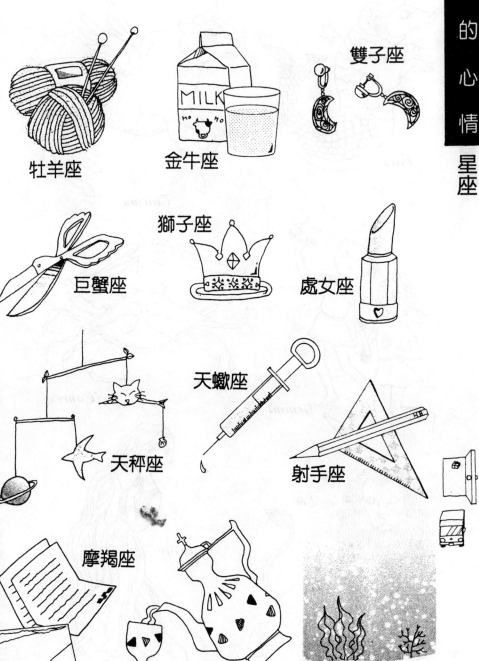

雙子座

牡羊座

金牛座

獅子座

巨蟹座

處女座

天蠍座

天秤座

射手座

摩羯座

水瓶座

雙魚座

245

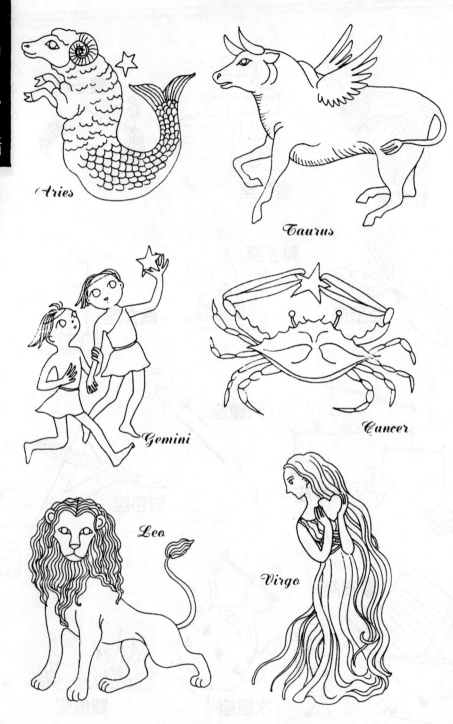

Aries

Taurus

Gemini

Cancer

Leo

Virgo

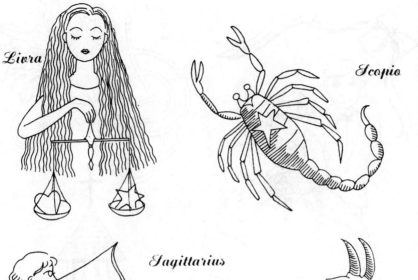

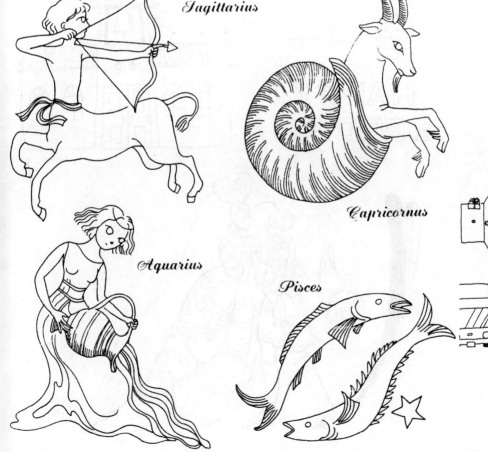

Livra

Scopio

Sagittarius

Capricornus

Aquarius

Pisces

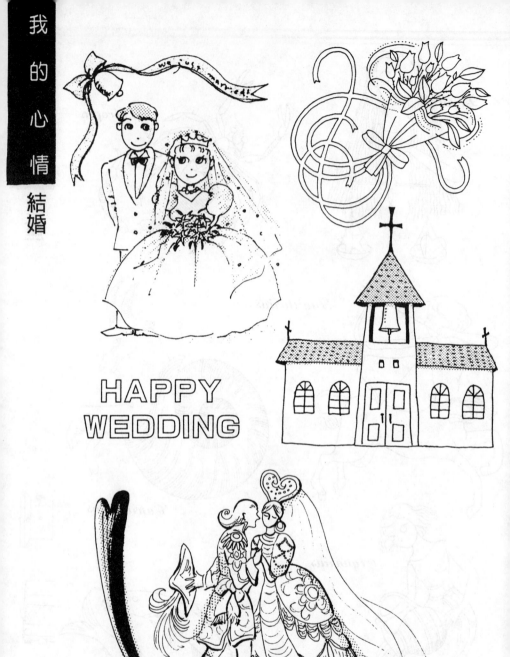

HAPPY
WEDDING

♥ 結 婚 ♥

We just married.

結婚

Happy
Wedding

結婚

251

BORO...

來玩

請等一下‥

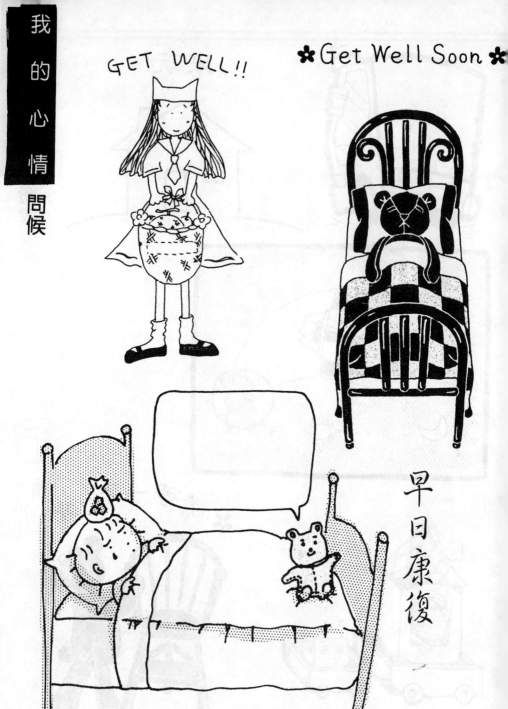

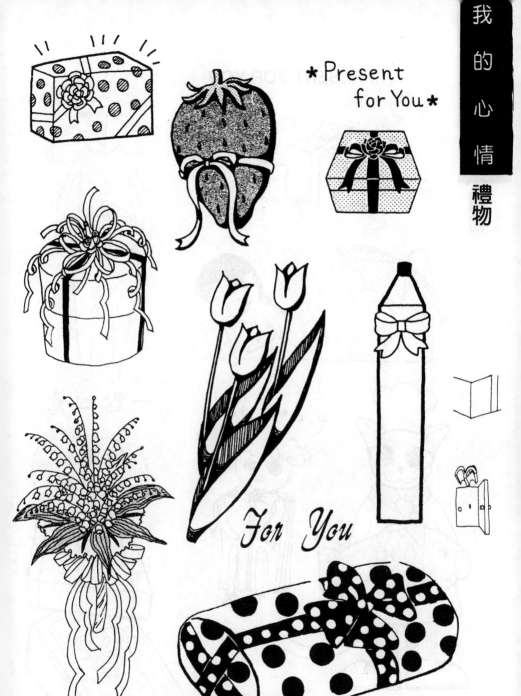

Present for You

For You

Present for you!

I'M
HAPPY……!!

Thank You!!

How are you?

♥Friendship♥

I'm Fine∅

I'M
LONELY……

努力

謝謝！

Fight!

做到了！

對不起！

261

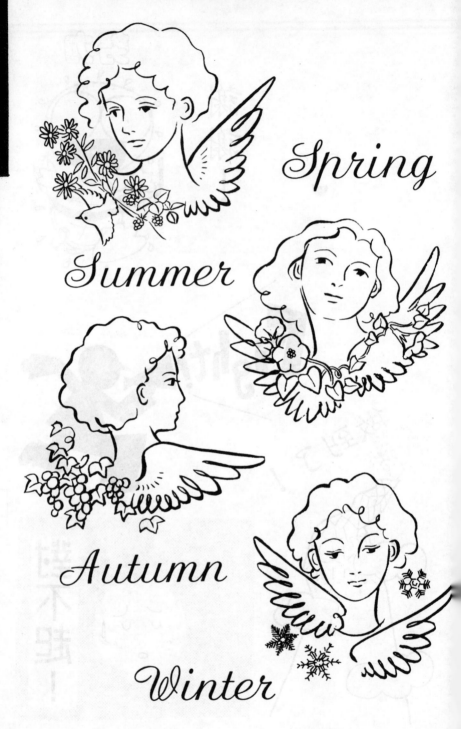

Spring

Summer

Autumn

Winter

green: the color of growing fresh grass.

KEEP CLEAN

For You

我的心情 問候、口信

MESSAGE

recipe

↑
Please
write your
today's receipe.

NATURAL MESSAGE

HOME MADE

HOME MADE

264

大展出版社有限公司　圖書目錄

地址：台北市北投區(石牌)
　　　致遠一路二段12巷1號
郵撥：0166955～1

電話：(02)28236031
　　　　28236033
傳真：(02)28272069

・法律專欄連載・ 電腦編號 58

台大法學院　　法律學系／策劃
　　　　　　　法律服務社／編著

1. 別讓您的權利睡著了①		200元
2. 別讓您的權利睡著了②		200元

・秘傳占卜系列・ 電腦編號 14

1. 手相術	淺野八郎著	180元
2. 人相術	淺野八郎著	180元
3. 西洋占星術	淺野八郎著	180元
4. 中國神奇占卜	淺野八郎著	150元
5. 夢判斷	淺野八郎著	150元
6. 前世、來世占卜	淺野八郎著	150元
7. 法國式血型學	淺野八郎著	150元
8. 靈感、符咒學	淺野八郎著	150元
9. 紙牌占卜學	淺野八郎著	150元
10. ESP 超能力占卜	淺野八郎著	150元
11. 猶太數的秘術	淺野八郎著	150元
12. 新心理測驗	淺野八郎著	160元
13. 塔羅牌預言秘法	淺野八郎著	200元

・趣味心理講座・ 電腦編號 15

1. 性格測驗① 探索男與女	淺野八郎著	140元
2. 性格測驗② 透視人心奧秘	淺野八郎著	140元
3. 性格測驗③ 發現陌生的自己	淺野八郎著	140元
4. 性格測驗④ 發現你的真面目	淺野八郎著	140元
5. 性格測驗⑤ 讓你們吃驚	淺野八郎著	140元
6. 性格測驗⑥ 洞穿心理盲點	淺野八郎著	140元
7. 性格測驗⑦ 探索對方心理	淺野八郎著	140元
8. 性格測驗⑧ 由吃認識自己	淺野八郎著	160元
9. 性格測驗⑨ 戀愛知多少	淺野八郎著	160元
10. 性格測驗⑩ 由裝扮瞭解人心	淺野八郎著	160元

·婦幼天地· 電腦編號 16

・青春天地・電腦編號 17

·健 康 天 地· 電腦編號 18

·實用女性學講座· 電腦編號 19

·校園系列· 電腦編號 20

4.	讀書記憶秘訣	多湖輝著	150 元
5.	視力恢復！超速讀術	江錦雲譯	180 元
6.	讀書 36 計	黃柏松編著	180 元
7.	驚人的速讀術	鐘文訓編著	170 元
8.	學生課業輔導良方	多湖輝著	180 元
9.	超速讀超記憶法	廖松濤編著	180 元
10.	速算解題技巧	宋釗宜編著	200 元
11.	看圖學英文	陳炳崑編著	200 元
12.	讓孩子最喜歡數學	沈永嘉譯	180 元
13.	催眠記憶術	林碧清譯	180 元
14.	催眠速讀術	林碧清譯	180 元

・實用心理學講座・ 電腦編號 21

1.	拆穿欺騙伎倆	多湖輝著	140 元
2.	創造好構想	多湖輝著	140 元
3.	面對面心理術	多湖輝著	160 元
4.	偽裝心理術	多湖輝著	140 元
5.	透視人性弱點	多湖輝著	140 元
6.	自我表現術	多湖輝著	180 元
7.	不可思議的人性心理	多湖輝著	180 元
8.	催眠術入門	多湖輝著	150 元
9.	責罵部屬的藝術	多湖輝著	150 元
10.	精神力	多湖輝著	150 元
11.	厚黑說服術	多湖輝著	150 元
12.	集中力	多湖輝著	150 元
13.	構想力	多湖輝著	150 元
14.	深層心理術	多湖輝著	160 元
15.	深層語言術	多湖輝著	160 元
16.	深層說服術	多湖輝著	180 元
17.	掌握潛在心理	多湖輝著	160 元
18.	洞悉心理陷阱	多湖輝著	180 元
19.	解讀金錢心理	多湖輝著	180 元
20.	拆穿語言圈套	多湖輝著	180 元
21.	語言的內心玄機	多湖輝著	180 元
22.	積極力	多湖輝著	180 元

・超現實心理講座・ 電腦編號 22

1.	超意識覺醒法	詹蔚芬編譯	130 元
2.	護摩秘法與人生	劉名揚編譯	130 元
3.	秘法！超級仙術入門	陸明譯	150 元
4.	給地球人的訊息	柯素娥編著	150 元

·養生保健· 電腦編號 23

21.	簡明氣功辭典	吳家駿編	360元
22.	八卦三合功	張全亮著	230元
23.	朱砂掌健身養生功	楊永著	250元
24.	抗老功	陳九鶴著	230元
25.	意氣按穴排濁自療法	黃啟運編著	250元
26.	陳式太極拳養生功	陳正雷著	200元
27.	健身祛病小功法	王培生著	200元
28.	張式太極混元功	張春銘著	250元

·社會人智囊· 電腦編號 24

1.	糾紛談判術	清水增三著	160元
2.	創造關鍵術	淺野八郎著	150元
3.	觀人術	淺野八郎著	180元
4.	應急詭辯術	廖英迪編著	160元
5.	天才家學習術	木原武一著	160元
6.	貓型狗式鑑人術	淺野八郎著	180元
7.	逆轉運掌握術	淺野八郎著	180元
8.	人際圓融術	澀谷昌三著	160元
9.	解讀人心術	淺野八郎著	180元
10.	與上司水乳交融術	秋元隆司著	180元
11.	男女心態定律	小田晉著	180元
12.	幽默說話術	林振輝編著	200元
13.	人能信賴幾分	淺野八郎著	180元
14.	我一定能成功	李玉瓊譯	180元
15.	獻給青年的嘉言	陳蒼杰譯	180元
16.	知人、知面、知其心	林振輝編著	180元
17.	塑造堅強的個性	坂上肇著	180元
18.	為自己而活	佐藤綾子著	180元
19.	未來十年與愉快生活有約	船井幸雄著	180元
20.	超級銷售話術	杜秀卿譯	180元
21.	感性培育術	黃靜香編著	180元
22.	公司新鮮人的禮儀規範	蔡媛惠譯	180元
23.	傑出職員鍛鍊術	佐佐木正著	180元
24.	面談獲勝戰略	李芳黛譯	180元
25.	金玉良言撼人心	森純大著	180元
26.	男女幽默趣典	劉華亭編著	180元
27.	機智說話術	劉華亭編著	180元
28.	心理諮商室	柯素娥譯	180元
29.	如何在公司崢嶸頭角	佐佐木正著	180元
30.	機智應對術	李玉瓊編著	200元
31.	克服低潮良方	坂野雄二著	180元
32.	智慧型說話技巧	沈永嘉編著	180元
33.	記憶力、集中力增進術	廖松濤編著	180元

10

5.	測力運動	王佑宗譯	150元
6.	游泳入門	唐桂萍編著	200元

·休閒娛樂· 電腦編號 27

1.	海水魚飼養法	田中智浩著	300元
2.	金魚飼養法	曾雪玫譯	250元
3.	熱門海水魚	毛利匡明著	480元
4.	愛犬的教養與訓練	池田好雄著	250元
5.	狗教養與疾病	杉浦哲著	220元
6.	小動物養育技巧	三上昇著	300元
7.	水草選擇、培育、消遣	安齊裕司著	300元
20.	園藝植物管理	船越亮二著	220元
40.	撲克牌遊戲與贏牌秘訣	林振輝編著	180元
41.	撲克牌魔術、算命、遊戲	林振輝編著	180元
42.	撲克占卜入門	王家成編著	180元
50.	兩性幽默	幽默選集編輯組	180元
51.	異色幽默	幽默選集編輯組	180元

·銀髮族智慧學· 電腦編號 28

1.	銀髮六十樂逍遙	多湖輝著	170元
2.	人生六十反年輕	多湖輝著	170元
3.	六十歲的決斷	多湖輝著	170元
4.	銀髮族健身指南	孫瑞台編著	250元
5.	退休後的夫妻健康生活	施聖茹譯	200元

·飲食保健· 電腦編號 29

1.	自己製作健康茶	大海淳著	220元
2.	好吃、具藥效茶料理	德永睦子著	220元
3.	改善慢性病健康藥草茶	吳秋嬌譯	200元
4.	藥酒與健康果菜汁	成玉編著	250元
5.	家庭保健養生湯	馬汴梁編著	220元
6.	降低膽固醇的飲食	早川和志著	200元
7.	女性癌症的飲食	女子營養大學	280元
8.	痛風者的飲食	女子營養大學	280元
9.	貧血者的飲食	女子營養大學	280元
10.	高脂血症者的飲食	女子營養大學	280元
11.	男性癌症的飲食	女子營養大學	280元
12.	過敏者的飲食	女子營養大學	280元
13.	心臟病的飲食	女子營養大學	280元
14.	滋陰壯陽的飲食	王增著	220元

| 15. 胃、十二指腸潰瘍的飲食 | 勝健一等著 | 280 元 |
| 16. 肥胖者的飲食 | 雨宮禎子等著 | 280 元 |

・家庭醫學保健・ 電腦編號 30

1. 女性醫學大全	雨森良彥著	380 元
2. 初為人父育兒寶典	小瀧周曹著	220 元
3. 性活力強健法	相建華著	220 元
4. 30 歲以上的懷孕與生產	李芳黛編著	220 元
5. 舒適的女性更年期	野末悅子著	200 元
6. 夫妻前戲的技巧	笠井寬司著	200 元
7. 病理足穴按摩	金慧明著	220 元
8. 爸爸的更年期	河野孝旺著	200 元
9. 橡皮帶健康法	山田晶著	180 元
10. 三十三天健美減肥	相建華等著	180 元
11. 男性健美入門	孫玉祿編著	180 元
12. 強化肝臟秘訣	主婦の友社編	200 元
13. 了解藥物副作用	張果馨譯	200 元
14. 女性醫學小百科	松山榮吉著	200 元
15. 左轉健康法	龜田修等著	200 元
16. 實用天然藥物	鄭炳全編著	260 元
17. 神秘無痛平衡療法	林宗駛著	180 元
18. 膝蓋健康法	張果馨譯	180 元
19. 針灸治百病	葛書翰著	250 元
20. 異位性皮膚炎治癒法	吳秋嬌譯	220 元
21. 禿髮白髮預防與治療	陳炳崑編著	180 元
22. 埃及皇宮菜健康法	飯森薰著	200 元
23. 肝臟病安心治療	上野幸久著	220 元
24. 耳穴治百病	陳抗美等著	250 元
25. 高效果指壓法	五十嵐康彥著	200 元
26. 瘦水、胖水	鈴木園子著	200 元
27. 手針新療法	朱振華著	200 元
28. 香港腳預防與治療	劉小惠譯	250 元
29. 智慧飲食吃出健康	柯富陽編著	200 元
30. 牙齒保健法	廖玉山編著	200 元
31. 恢復元氣養生食	張果馨譯	200 元
32. 特效推拿按摩術	李玉田著	200 元
33. 一週一次健康法	若狹真著	200 元
34. 家常科學膳食	大塚滋著	220 元
35. 夫妻們關心的男性不孕	原利夫著	220 元
36. 自我瘦身美容	馬野詠子著	200 元
37. 魔法姿勢益健康	五十嵐康彥著	200 元
38. 眼病錘療法	馬栩周著	200 元
39. 預防骨質疏鬆症	藤田拓男著	200 元

・超經營新智慧・ 電腦編號 31

・親子系列・ 電腦編號 32

・雅致系列・ 電腦編號 33

・美術系列・ 電腦編號 34

·經營管理· 電腦編號 01

·成 功 寶 庫· 電腦編號 02

‧處世智慧‧電腦編號 03

國家圖書館出版品預行編目資料

可愛插畫集／鉛筆編著 ，－初版－臺北市，
大展，民88
面； 公分－（美術系列；1）

ISBN 957-557-912-7（平裝）

1. 插畫

947.45 88002807

ISBN 957-557-912-7

可愛插畫

編 著 者／鉛　　筆
發 行 人／蔡 森 明
出 版 者／大展出版社有限公司
社　　址／台北市北投區（石牌）致遠一路二段12巷1號
電　　話／(02) 28236031・28236033
傳　　眞／(02) 28272069
郵政劃撥／0166955－1
登 記 證／局版臺業字第2171號
承 印 者／國順圖書印刷公司
裝　　訂／嶸興裝訂有限公司
排 版 者／千兵企業有限公司
電　　話／(02) 28812643
初版1刷／1999年（民88年）5月

定　　價／220元

大展好書 好書大展